POESÍA Y ESPIRITUALIDAD

EL UNIVERSO POÉTICO DE
FERNANDO JIMÉNEZ HERNÁNDEZ-PINZÓN

Fernando Jiménez Hernández-Pinzón

POESÍA Y ESPIRITUALIDAD

Conferencia pronunciada por

FERNANDO JIMÉNEZ HERNÁNDEZ-PINZÓN

PRESENTADA por los poetas

FEMANDO SÁNCHEZ MAYO
Y
LOLA CABALLERO LÓPEZ

Fernando Jiménez Hernández-Pinzón

Imagen de portada:Pintura de Fernándo Jiménez
ISBN: 9781791799618
Sello: Independently published

INTRODUCCIÓN

He llevado tiempo pensando en hacerle un homenaje de agradecimiento a una persona que ha sido y es clave en mi visión del mundo y de la vida: D. Fernando Jiménez Hernández-Pinzón. Le pedí a mi amigo y poeta Fernando Sánchez Mayo que me acompañara en mi deseado proyecto.

Una tarde de Otoño nos encontramos los tres y me sentí muy feliz de ser el lazo de unión de estos dos seres humanos de tan gran sensibilidad. Fue un tiempo memorable.

El viernes 11 de noviembre del 2016 en el salón de actos de la Fundación Miguel Castillejo se llevó a cabo el acto de presentación, con la culminación de la Ponencia: *"El Universo Poético: Espiritualidad y Poesía en D. Fernando Jiménez Hernández Pinzón"*.

Nuestro agradecimiento a dicha Fundación y

especialmente a su director cultural: D. Antonio García Uceda por su generosa acogida.

Lola Caballero López

PALABRAS DE FERNANDO SÁNCHEZ MAYO

Buenas tardes-noches:

Lola Caballero, aquí presente, amiga y poeta, poeta y amiga, fue quien me habló de alguien a quien admiraba como persona, como profesional y como escritor. Se trataba del también aquí presente Fernando Jiménez Hernández-Pinzón.

Cuando Lola me habló de él, me dijo que tenía que conocerlo porque era un ser excepcional. Así que me prestó y me regaló algunos de sus libros de poesía y me animó a que los leyera porque tenía la intención de hacerle un homenaje y quería que yo estuviese presente. Por supuesto, acepté y leí los poemario en los que encontré a un verdadero poeta de calidad y de altura. Enseguida me di cuenta de que estaba ante una poética pura, elegante, profunda, ética y estética.

En un nuevo encuentro con Lola y su pasión por la persona, por el poeta, por el hombre lleno de humanidad, ella, mi amiga de versos me hablaba tan bien de él que pensé que tal vez exageraba y que la persona bien

pudiera no estar a la altura de su poética. Y entonces, hace apenas una semana, pude comprobar, in situ, por mí mismo, la clase y las cualidades de a quien hoy le hacemos este entrañable homenaje.

Allí, en ese encuentro a tres, en su casa de Vallellano, con selfish incluido, pude comprobar que la persona estaba, está por encima de sus bellísima obra poética. Me di cuenta de que me encontraba frente a un ser humano sencillo, humilde, sabio y con la mirada puesta en la armonía y el equilibrio de vivir. En el salón de aquella casa, cuyo ventanal mira al mundo, hay una foto grande de Sigmund Freud y una pintura, que es un retrato de Juan Ramón Jiménez, dos hombres importantes, dos símbolos que deduzco han debido influir mucho en su profesión y en su obra poética, no en balde él mismo es sobrino nieto del prestigioso Premio Nobel de Moguer.

Así pues estamos ante un escritor hecho a sí mismo, alejado de los cenáculos literarios y cuyo mayor y auténtica influencia viene de la experimentación de la propia soledad que es la que nos da la verdadera visión de la existencia, y que luego se pone en juego con todo

aquello que nos rodea.

Por tanto, quiero hacer constar aquí mi admiración y mi respeto por don Fernando Jiménez Hernández-Pinzón a quien deseo una larga y próspera vida en todos los sentidos.

Muchas gracias.

<div style="text-align: right;">Fernando Sánchez Mayo</div>

Fernando Jiménez Hernández-Pinzón

Fernando Jiménez Hernández-Pinzón

PRESENTACIÓN DE LOLA CABALLERO LÓPEZ

Hace bastantes noches soñé con un pequeño mundo perdido en el caos de tantos otros mundos también perdidos en sus caos, y un inmenso universo lo acogió y creó estelas en su centro y veredas, atajos, puentes que le llevan a otros mundos y comenzó su andadura... Conocí a Fernando Jiménez cuando yo tenía 21 años. Pasaba por una época difícil, y me lo presentó mi hermana May, alumna suya. Durante algún tiempo acudí asidiamente a su consulta profesional psicoterapeuta, en la calle Pompeyos, y allí me reencontraba, me alimentaba de sus palabras, de sus silencios tan elocuentes, precisos, de su acogimiento tan humano, sin sentirme juzgada...

"Busca tu reducto de Paz, Lola, me decía, ese lugar dentro de ti donde se halla la Paz. En mi diario vuelvo a leer: "Ahora estoy al lado de la luz de un flexo, recuerdo que te dije que me siento muy feliz entre mis libros, el silencio y un flexo encendido, y tú me lo recordaste un día que fui a verte y te conté mi crisis profundísima, me escuchabas, sentí tu protección , ¿puede ser cierto todo

esto? ¿es falso?, tus azules ojos serenos me miraron y tu voz clara... El Universo es inmenso, la vida... la infinitud. En ese instante comprendí que todo es posible en esta encrucijada, a veces pacifica y dulce y muchas otras oscura y dolorosa que es la vida.

II

En un pasaje de su libro *Mirándome a los ojos* nos dice: "Nací en Sevilla, en el barrio Heliópolis, ciudad del sol, sorbiendo mi infancia de ese *"chorro que a las estrellas casi alcanza"* que delinea, como el ciprés de Gerardo Diego, la esbeltez musulmana de la Giralda, *"enhiesto surtidor de sombra y sueño"*. Durante la guerra civil, cuando rosas de sangre brotaron del brazo herido de mi padre en el frente, vivimos un paréntesis de tres años en Moguer, el de Juan Ramón, en casa de mi abuela, su hermana...". ya desde niño respiró esa atmósfera de poesía que impregna el ambiente familiar y su Ser-Inocencia.

III

Posee una formación humanística extraordinaria y una formación profesional muy extensa. Os cito algunas pinceladas: Es doctor en Filosofía y Ciencias de la Educación, Lincenciado en Filosofía y Letras, Licenciado en Psicología, Licenciado en Teología, y Máster en Psicología Clínica y en Grafopsicología. Estudios especializados de Psicoterapia, Psicopatología y Psicoanálisis en La Sorbona de París. Ha sido profesor de Psicología en la Universidad del Paraguay, en la Facultad de Empresariales y en la Escuela de la Iglesia de Formación del Profesorado de Córdoba. En esta ciudad realiza su actividad de Psicólogo Clínico y Psicoterapeuta. Ha publicado más de 40 libros sobre temas de psicología, filosofía y literatura. Fue PREMIO "ZENOBIA CAMPRUBÍ", finalista al PREMIO DE NARRATIVA DE LA XV FERIA DEL LIBRO DE ALMERIA; finalista al XXXIII PREMIO MUNDIAL DE POESÍA MÍSTICA "FERNANDO RIELO", y FINALISTA al mismo Premio en su XXXIV convocatoria. Es Presidente de Honor de la Asociación AEPA, *Asociación Española de Psicología Adleriana* y Académico correspondiente de la Real Academia de Buenas Letras, Ciencias y Nobles Artes de Córdoba .

Ya nos dijo Nietzsche: "*Las enfermedades del alma son enfermedades del Lenguaje*", y el mismo filósofo Kierkegaard afirmó: "*la realidad no existe, la construimos con nuestras palabras*", Fernando lo sabe bien, con una experiencia de más de 40 años como psicólogo clínico, testigo de innumerables dramas humanos y esperanzas renovadas. En su libro *Igual si fuera un sueño* nos dice: " Las palabras estallan, derribando prisiones, presas, diques, la palabra que provoca aluviones, abriendo minas de tesoros ocultos...". En una entrevista que le hicieron hace años le preguntaron cuál era la música que más le gusta. Y respondió, "...desde muy joven me había deleitado con la música clásica, ya que mi abuela había sido catedrática de música en el Conservatorio de Sevilla. Citó a Litz su "Sueño de Amor", el "Primer Concierto para piano y orquesta de Chopin", la "Pequeña Serenata Nocturna de Mozart ",... el Jazz de Nueva Orleans... Pero que la música que de verdad más le gusta, le conmueve, le complace es *la voz humana cuando susurra sus confidencias.*

IV

Tiene numerosos libros publicados de temas filosóficos, ensayos biográficos, psicológicos. Investigador de la obra del fundador del Psicoanálisis, Sigmund Freud, como se refleja en varios libros, como:

- "Sigmund Freud (biografía de un deseo)"
- "Por el laberinto del minotauro".
- "Construye tu pirámide".
- "Anna Freud: una mujer y un destino"
- "La fantasía como terapia de la personalidad"
- "viajes hacia uno mismo"
- "A corazón abierto "
- "La viña florecida"
- "El héroe que nos habita"(micro-relatos mitológicos y humanos)...

Con su amigo filósofo José María Carrascosa:
- "Encuentros en el Ágora"
- " Por los antiguos surcos...". Etc...

Su Universo Poético es un caleidoscopio donde se sumergen los sonetos, los alejandrinos, la rima libre..:

-"La voz del viento", (libro de clara métrica, ritmo, expresividad. Poemas de nostalgia, del devenir del tiempo, como el dedicado a su hija adolescente, donde siente su paraíso perdido y recuperado en los rincones de la memoria).

-" Igual si fuera un sueño "(nos envuelve en una atmósfera filosófica, misteriosa, en nieblas oníricas de velos bíblicos y símbolos mitológicos)

-" En el Amor y el mito" (como diría el poeta checo Vladimir Holan: *"Sin el Amor no se puede nada. Ni siquiera el morir se puede sin el Amor"*).

-" En la Arboleda de los sueños"(excepcional Oda a la lectura). etc.

V

Una de tantas tardes que nos vemos, recuerdo que me dijo: "...levanta el vuelo, Lola, no chapotees en el fango que aprisiona...". Sus palabras y voz quedan en mi cuerpo, alimento que nutren cada célula de mis órganos vitales, ilumina cada estancia oscura, me da luz para caminar...¿Lo expulsamos del paraíso? No, nunca...Ser paraíso para el otro.

Tengo la certeza que no sería la persona que soy si no le hubiera conocido. Fue determinante el que la vida lo pusiera en mi camino.

Y finalizo dedicándote un poema amigo Fernando:

"Hoy... en este instante
mis labios emiten sonidos
que recorren rutas interiores
y se despliegan ante ti, amigo,
y la palabra *Gracias*
es la primera en escaparse de mi casa sosegada.
Y la palabra Benevolencia

me la pusiste en las manos
y la tengo en la mesita de noche
para beberla antes de dormir.
Y la palabra Renacer brotó en tus labios
una tarde de otoño y la sembré
en mi vientre de mujer...".

Os invito a oír la voz y la palabra de Fernando Jiménez Hernández-pinzón

<div style="text-align: right;">Lola Caballero</div>

CONFERENCIA: POESÍA Y ESPIRITUALIDAD

FERNANDO JIMÉNEZ H.-PINZÓN

Mi gratitud, en primer lugar, y mi respeto a la Fundación Miguel Castillejo, y mi complacencia con la buena y agradable acogida de su responsable Cultural D. Antonio García Uceda, y mi complacencia también con toda esta concurrencia de personas instruidas, convocadas por la llamada de la Poesía.

No puedo menos que sentirme también agradecido a estos dos buenos amigos, Lola Caballero y Fernando Sánchez Mayo, verdaderos poetas, por incluirme tan generosamente en su *Universo Poético*, universo reiluminado por ellos para este acto... Bueno, pues a pesar de sentirme agradecido, agradecidísimo por este Acto y por sus palabras, tan "prodigiosas", no quiero que ahora tomen como ingratitud o como falta de lealtad que les voy a contradecir, les voy a llevar la contraria en algo que dicho y repetido, y han dado por supuesto en su presentación.

Y es que..., de verdad, sinceramente, tengo que

confesaros, sin el menor viso de falsa modestia, que yo no me considero poeta. Voy a explicar por qué:

Pienso así en coincidencia con el criterio de muchos poetas y críticos, cuando definen que *poeta es* quien hace de la poesía una dedicación permanente y continua, no quien escribe versos de vez en cuando. Es poeta quien dedica sus esfuerzos y sus horas, su vida, a la poesía; quien hace de sus aspiraciones humanas una ofrenda a la poesía. Quien hace de la poesía una

profesión, una forma de vida: un modo de estar, de sentir, de actuar, de mirar y de ver. Un modo de ser por y para la poesía. Ser poeta es ser testigo privilegiado del mundo y de la vida en el momento histórico en que la vive, comprometido con la sociedad que lo reconoce, o la reconoce, como poeta.

Juan Ramón Jiménez, en una carta al Heraldo de Madrid, de 1934, precisamente el año en que yo nací. Dice: *"Cuando se ama de veras algo esencial, la poesía, no creo que haya en la vida nada más grato que ser y estar solo con lo que se ama. Sentirnos, con la poesía, dueños de nuestro ser, de nuestro tiempo y de nuestro espacio"*.

Está claro que no puedo decir tanto de mí. Es

verdad que yo he hecho versos y poemas durante toda mi vida, desde los catorce o quince años, pero ocasionalmente. Es verdad que durante toda mi vida he regurgitado y digerido y metabolizado experiencias, estados vitales y emocionales, gracias a la poesía. Pero, repito, ocasionalmente, sin dedicarme a ser poeta. Por eso siento que el título de este acto -de verdad, sinceramente- me viene grande... Me siento como al niño que le han puesto un traje de angelito: que sí, se ve guapo, pero sabe que, en el fondo, no es un niño tan bueno.

Quizás mi afinidad con la poesía se deba a que desde niño, desde que tuve uso de razón, y desde que tengo recuerdos de mí mismo, he vivido a la sombra, o diría mejor a la luz, de un poeta: la sombra o la luz de mi tío abuelo Juan Ramón Jiménez, "tío Juan", le llamábamos en casa, tío Juan y tía Zenobia...

No lo traté *"en presencia y en figura"* (que diría San Juan de la Cruz), aunque sí mantuve con ellos algún contacto epistolar (que describo veladamente en mi librito *Cartas de Zenobia o el vuelo de un hada*). Tenía yo tres años cuando salieron de España, cerrando con llave la puerta de su casa de Madrid, sin llevarse nada, creyendo

que iban a volver en poco tiempo. Ya no regresó, no regresaron en vida. (Recuerdo al decir esto a Ovidio, Plubio Ovidio Nasón, cuando escribió más -de 40 años antes de Cristo- que el exilio es peor que la muerte, lo escribió en unos versos conmovedores, desde hace más de 60 años: *Cum repeto noctem in qua tanta cara reliqui, nunc quoque labitur ex oculis gu tta meis". Cuando rememoro aquella noche, en la que dejaba atrás tantas cosas queridas, todavía ahora una lágrima se desliza por mis mejillas...)* Conmovedor. No volvieron nunca del exilio Juan Ramón y Zenobia. Pero estuvieron siempre, diariamente, vivos y presentes en el recuerdo de mi abuela que era su hermana, y de mi madre que era su sobrina Blanca y que lo quería mucho.

Algunas veces, mi madre decía en voz alta versos que le había oído recitar a él: "*La luna es, entre las nubes, / una pastora de plata / que por senderos azules / conduce manadas cándidas*"... O aquel otro, pensando en su muerte "El viaje definitivo": *"Y yo me iré.../ Y se quedarán los pájaros cantando. / Y se quedará mi huerto / con el árbol verde y su pozo blanco...* O cuando evocaba recuerdos del ambiente del pueblo: "*Ya están ahí las carretas... / Lo ha dicho el pinar y el viento, ha dicho la luna de oro, / lo ha dicho el humo y el*

eco"...

Otras veces, nos leía pasajes de Platero, donde hablaba de los niños, que eran ella y sus hermanas y hermanos: *"La niña chica era la gloria de Platero. En cuanto la veía venir hacia él, entre las lilas, con su vestidillo blanco y su sombrero de arroz, llamándolo dengosa: "¡Platero, Plateriiillo!", el asnucho quería partir la cuerda, y saltaba igual que un niño, y rebuznaba loco...".* También mi abuela nos leía a veces las cartas que escribía él, o la tía Zenobia, su cuñada, desde el exilio, o leía algún poema de los libros que le mandaba dedicado a ella: Como aquel poema de "Diario de un poeta recién-casado", pensando en su madre... *"Te digo, al volver, madre, / que tú eres como el mar, / que aunque las olas de los años / se cambien y te muden, / siempre es igual tu sitio / al paso de mi alma...".*

Bueno, pues tal vez ese fue el caldo de cultivo donde germinó mi interés por la poesía..., o quizás hubo en mi familia un "contagio poético", un virus proveniente del tío abuelo, ya que son varios mis hermanos, entre los once que hemos sido, que escriben poesía y todos expresan una sensibilidad especial hacia la armonía, el arte, la belleza y las cosas del espíritu.

Me van a permitir ahora un recuerdo muy personal: Por una sorprendente coincidencia, el día del entierro mi

madre, ese mismo día, casualmente, estaba yo convocado a Canal Sur Televisión para participar en un programa sobre Juan Ramón, al que me habían invitado varios meses antes. Naturalmente no pude asistir, y uno de los participantes del programa, para excusar mi ausencia, leyó un texto de *Platero y yo* –se titula *El racimo olvidado*- en el que se describe a una niña muy pequeña, a Blanca, *"Tierna, blanca y rosa como una flor de albérchigo"*, dice el texto (albérchigo creo que es lo que aquí llamamos *albarillo*).Así la describe yendo al campo montada en el serón del burrito. Y dijo el participante del programa de TV: esta niña, tan pequeñita que cabía en el serón de Platero, ha llegado a los ochenta y cuatro años de edad, ha tenido once hijos, y casualmente hoy, a esta misma hora la están enterrando).

Bueno, pues ya que he estado haciendo estas referencias a mi madre, voy a leer un soneto que le hice, por esa necesidad que he dicho de digerir, de regurgitar y metabolizar su despedida final, esa mirada fija con las que nos estuvo mirando sucesivamente a sus hijos, como para sorbernos y llevarnos con ella en su "viaje definitivo"

Es un soneto. A este soneto a mi madre le puse por título *FUENTE ROTA*. Y lleva como epígrafe un verso de otro poema que le hizo mi hermano Javier:

"Mi corazón está hoy a media asta".

A media asta el corazón se queda.
pálida rosa, y blanca, deshojada.
Es rosa tu recuerdo, y sonrosada
la lumbre de tus ojos, de agua y seda.

Avaramente guardo tu mirada:
su destello final, su luz postrera,
la que inundó mi surco, la primera
que alumbró mi arboleda. Iluminada

quedó la fuente, y blanca, desde el centro
donde brotó mi sangre, donde aún brota
tanto guardo de ti, y tan adentro,

el agua de tus ojos, derramada

para regar mi huerto, ¡oh fuente rota!.
Qué avaramente bebo en tu mirada.

Y ahora, a propósito de que he dicho que Juan Ramón y Zenobia no volvieron nunca "en vida", voy a leeros el párrafo final de mi librito *Cartas de Zenobia o el vuelo de un hada*, como testimonio de que volvieron finalmente. El texto lo he incluido también, como un microrrelato, en mi libro *Acabarás teniendo alas:*

He venido, en un corto viaje, a Moguer, el pueblo blanco, donde cada una de sus calles, sus plazas, sus campos y sus cielos están mirados por los ojos del poeta, su poeta, y descrito, por las paredes, con sus propias palabras iluminadas... En el silencioso cementerio blanco ("riente cementerio", le llamó él, quizás por los chispeantes reflejos de sus tumbas al sol), entre sobrios cipreses inmóviles, sobre la lápida de granito donde dos nombres solos –Zenobia, Juan Ramón- dicen más que mil palabras, he deshojado los pétalos de una rosa amarilla y he dejado caer un ramo de flores pequeñitas recogidas por estos caminos..., mientras que con mi pensamiento y

mi corazón (más que con los labios) musitaba estos versos del poeta aprendidos en mi lejana adolescencia: "Aquel ramito de flores / que me trajiste del campo / -¡ay azahar, ay jazmín!- / aún lo llevo aquí clavado"...Era media mañana. Alrededor de la tumba, volaban mariposas -blancas, amarillas, azules...- enredando sus alas entre los hilos dorados de un rayo de sol.

Ahora hago la pregunta del millón: ¿Qué es verdadera poesía?, ¿qué es poesía o qué es otra cosa distinta, aunque aparezca escrita en versos o en líneas más o menos cortas?. Muchas veces me lo he preguntado yo también, viendo un cuadro, escuchando una música o leyendo un poema: cómo distingo lo que es verdadero arte de lo que no lo es, o lo que es verdaderamente una poesía. (estoy seguro de que muchos de vosotros también se lo ha preguntado). Bueno, pues -para mí- me he dado la respuesta: Para mí, arte en general, y poesía en particular, es aquello que me fascina, que me arroba -en algún grado- que me produce éxtasis...

Cuando Bécquer le dijo en versos a su amada "*poesía eres tú*", le estaba diciendo entre líneas: *me tienes*

extasiado. ("¿Qué es poesía?, me preguntas, mientras fijo mi mirada en tu mirada azul. ¿Y tú me lo preguntas?... Poesía eres tú".) Eso, lo que fascina, sea una puesta de sol, o la sonrisa de un niño, (*"incipe, parve puer, risu cognoscere matrem..."*), las bienaventuranzas de Jesús..., o el Concierto para Clarinete de Mozart, o la niña azul que pintó Modigliani... Poesía es palabra ardiente; que quema...: es palabra que se enciende y re-ilumina una experiencia, y la re-crea, y vibra, y vuela, y se trasmite, y prende como una llama, y sorprende... y enciende sentimientos, y los hace también arder y crepitar, en niveles superiores de la mente. Es algo que se origina y se desarrolla en otra esfera de nuestra psique..., que en la esfera del Espíritu, donde se descubren o se intuyen dimensiones insospechadas, las verdaderas dimensiones de la realidad, de la realidad inmanente y de la realidad trascendente, de esa realidad epifánica y revelada que le hizo exclamar a Juan Ramón*: "¡La transparencia, Dios, la transparencia"*, y que, de alguna manera, siempre transparenta el misterio. La poesía hace entrever y vislumbrar el misterio. Y tengan en cuenta que de la palabra "misterio", deriva la palabra "mística". Y es por

eso que toda poesía es también, o puede serlo, poesía mística, en cuanto palabra inspirada, interiorizada y alzada hasta el borde de lo inefable, hasta el límite del "misterio" que nos transciende, nos asombra y nos fascina.

Esto mismo es lo que quiero expresar en este Microrrelato que voy a leer de mi libro *Acabarás teniendo alas:*
Mientras contemplaba al sol elevarse en su carro resplandeciente (que decían los antiguos poetas) como un cuajo de oro, y desde allí ir descendiendo, majestuosamente, hasta desaparecer, entre cenizas, en el vientre materno de la noche (que así lo metaforizaba también algún poeta de la antigüedad), inundando al mundo de luz, de energía y de sombras..., fue entonces cuando comprendió -según su propia confesión- que la vida es una convocatoria a la Belleza y al Amor, y la muerte una serena llamada a la Paz infinita en lo Total definitivo...

Juan Ramón Jiménez nos ofrece una distinción entre dos clases de poesía o dos modos de hacer poesía: "Poesía *fable* y Poesía *inefable*". Tiene también una conferencia que titula *Poesía abierta y poesía cerrada* que viene a decir lo

mismo: la poesía *fable* es poesía cerrada, la poesía *inefable* poesía abierta.

Lo *"fable"* es lo que se puede decir, lo que se dice con palabras del habla ordinaria de todos los días: *"quiero hacer una prosa en román paladino con la cual suele el pueblo fablar a su vecino"* (esto lo escribió en el siglo XIII, el arcipreste de Hita, uno de los primeros poetas de nuestra lengua). Pero cuando ese *román paldino* se elabora de un modo original, preciso, personal, único, con una elevación del lenguaje usual, añadiéndole además algo de música y de ritmo, se está haciendo *poesía fable*, que es también *poesía cerrada*: porque expresa, describe, explica, clarifica lo que está ahí, y lo que siente el poeta o piensa sobre lo que está ahí.

Dice Neruda: *"Puedo escribir los versos más tristes esta noche,/ escribir, por ejemplo, / la noche está estrellada / y suspiran, azules, los astros a lo lejos..."*: Esto es román paladino y es poesía verdadera, fascinante.

Poesía *fable*. Como cuando Federico García. Lorca, en su poema *La casada Infiel*, describe cómo se la lleva al río, en

un atardecer entre luces apagadas y canturreo de grillos...

> *"El almidón de su enagua*
> *me sonaba en el oído*
> *como una pieza de seda*
> *rasgada por diez cuchillos.*
> *Yo me quité la corbata.*
> *Ella se quitó el vestido.*
> *Yo el cinturón con revólver.*
> *Ella sus cuatro corpiños......"*

Así es la poesía fable y cerrada: lo ha descrito tal como fue. Pero ¿no es encantadora, nos es estimulante y fascinante, de algún modo, esta alternancia de despojos, expresada con ese ritmo musical creciente? Así es la poesía *Fable*.

¿Y que es la poesía *"Inefable"*?: La poesía inefable es la que expresa y transmite eso que no se podría decir de otro modo sino con esa música, con ese ritmo, con esa expresividad, con esa imagen verbal que van más allá. , que llega hasta el borde extremo de la palabra, y la deja

abierta a la transcendencia, a lo infinito: a lo que se abre y vuela a partir de las palabras. Por eso la llama también *poesía abierta*.

Son dos modos de hacer poesía, y así la hacen los poetas de ahora y de siempre. Voy a poner unos ejemplos de poesía *fable* y de de poesía *inefable*, seleccionados de la conferencia de Juan Ramón, de dos poetas españoles -y universales-, considerados -los dos- poetas místicos: voy a leer una Lira de Fray Luis de León y otra Lira de San Juan de la Cruz (la Lira es una composición poética de de 5 a 7 versos, endecasílabos y heptasílabos, con rima en consonante) :

Fray Luis de León: *"Del monte en la ladera / por mi mano plantado tengo un huerto / que con la primavera / de bella flor cubierto / ya muestra en esperanza un fruto cierto"*.

Esto es *fable*, está claro lo que ha dicho y ha descrito con palabras usuales, pero expresadas con ritmo, con medida, con precisión, con depuración literaria. Es poesía fable, cerrada: lo que quiso decir queda dicho: que tiene un huerto en la ladera de un monte y que espera una buena floración y una buena cosecha en primavera. Pero

dicho con magia de poeta: con su ritmo, con su música, con su encanto, con su precisión literaria, con su vocación de eternidad. Lo dijo hace cinco siglos, y aquí lo estamos recitando...

Ahora vamos a San Juan de la Cruz. Otra Lira: *"En una noche oscura/ con ansias, en amores inflamada/ ¡Oh dichosa ventura! / salí sin ser notada, / estando ya mi casa sosegada..."*.

¿Que ha dicho San Juan de la Cruz? Lo que a dicho no es *fable*: es intransmisible, trasmite algo más allá de las palabras. *"Un no sé qué, que queda balbuciendo"*. (*"Y todos cuantos vagan/ de ti*

me van mil gracias refiriendo / y yodos más me llagan / y dejánme, muriendo; un no sé qué que quedan balbuciendo......). Ahí queda algo que no se ha dicho..., pero que levanta oleadas interiores.

El poeta mejicano Octavio Paz escribió que la verdadera poesía no tiene nada que decir, ni que explicar, ni que defender o reivindicar. Su función es *"contagiar"*, si además quiere decir algo, o reivindicar, o denunciar..., que lo haga: como

Neruda, o como Federico o como Fray Luis, con tal de que contagia, de que impregne... que remueva las aguas hondas del alma...

Y Juan Ramón, hablando de san Juan de la Cruz afirma: *"A San Juan de la Cruz no es necesario entenderlo. Basta con dejarse llevar como con la música o con el amor"*.

Y Azorín, comentando en un artículo de ABC, del siglo pasado, un libro de poemas de Juan Ramón afirma que *"su poesía es sugestión, iniciación en el misterio"*; añade que *"no se ven en el libro las cosas sino la esencia lejana y múltiple de las cosas"* Y es así porque trasmiten ese idioma íntimo que solo puede parecerse -son otra vez palabras de Juan Ramón- al que *"hablan los árboles con las nubes, las estrellas con los pájaros y las rosas con el corazón"*. Me pregunto: ¿No es esto bordear el misterio y el encanto? ¿No es así la Mística?. Por eso dije que, de alguna manera, toda poesía es mística.

Casualmente he leído un poema de Fernando Sánchez Mayo, *La belleza que me habita,* se titula, donde hablando de esta ciudad, de Córdoba, dice con el ritmo

musical de versos alejandrinos:

"Y aunque volviera a reiterar con mi justo verbo/versos sublimes y metáforas con fuerza,/nunca expresaría la belleza que me habita/de decir bien lo que siente al alma de un poeta/cuando quiere proclamar por todos los espacios/la beldad de un emporio/que a veces duerme y a veces sueña".

No tiene palabras, no le es *fable*. Hay algo en su evocación de la contemplación de Córdoba, que se le extiende más allá de las palabras, algo que se le vuela con el vuelo de los sueños, y que a él -como dice en otro de sus poemas, *Evocación del jardín*- lo dejan *"en el transido estado / de vivir una contemplación infinita"*. Acabas de definir, Fernando, exactamente, lo que es la poesía tal como la había definido Juan Ramón, y también, el siglo pasado, el poeta Pedro Salinas: *"la poesía es una apertura al Infinito.*

Voy a intentar ahora una interpretación neurológica o neuropsicológica del funcionamiento mental de esa persona que llamamos "poeta". ¿Qué pasa en su mente, qué pasa entre las

interacciones sinápticas del cerebro de un poeta, cuando intenta construir el universo componiendo mentalmente su poema?. Sabemos por neurología que nuestro cerebro adquiere conocimiento de la realidad sensible a través de esas ventanas que nos abren y asoman al mundo, que son nuestros cinco sentidos, sabemos también, gracias a la neurología, que lo que llamamos la realidad es una construcción personal: dentro de nuestro organismo psicosomático -el de cada uno de nosotros- es donde construimos, dándole unidad, organización, coherencia y significado a los datos percibidos desde las ventanas de nuestros cinco sentidos. Sabemos, por ejemplo, que fuera de nuestro organismo no existe la luz ni el color, solo existen ondas electromagnéticas en un embrollo de vibraciones; sabemos que no existen los sonidos, ni la música, existen ondas de presión del aire que nosotros percibimos, y transformamos dentro de nuestro cerebro, amasándolas con emociones y pensamientos. Lo mismo puede decirse del calor y del frío, que no son fuera de nuestra percepción sino moléculas que se mueven con mayor o menor intensidad energética. Lo que llamamos la realidad se construye y se escenifica en el escenario de nuestro cerebro, como una representación teatral, a través de una serie de interacciones electroquímicas entre miles de millones de neuronas. Valiéndonos de estas interacciones neuronales, la mente de cada una de las personas que estamos aquí *selecciona* los datos de la realidad, *y los*

distribuye -lo explico muy simplificadamente- por tres zonas principales: Una zona es el *hemisferio izquierdo del lóbulo prefrontal* del cerebro, que es el área del razonamiento y del lenguaje. Allí se analizan los datos, allí se les aplican significados y se elabora el conocimiento de esa realidad.

Paralelamente se activa el *hemisferio derecho* del mismo *lóbulo prefrontal,* donde se ponen en marcha la fantasía y la intuición, que interactúan con otra zona más antigua del cerebro, debajo de la corteza, que se llama el *sistema límbico.* Allí se activa todo el complejo tumulto de las emociones y los sentimientos.

Y así es como construimos mentalmente la realidad, la descubrimos, la "sentimos", la entendemos y la enfrentamos... Cada uno de los individuos la vemos y la miramos de manera distinta, con matices distintos, con reacciones afectivas y emocionales distintas: a mí me gusta, a mí me disgusta; a mí me da miedo a mí al contrario; yo la quiero, yo no la quiero... Como sentenció el poeta Borges "Quien mira no ve lo que hay, sino lo que es". Y eso que Borges era ciego, pero tenía otros sentidos desde los que construir la realidad.

Y ¿cómo es y cómo mira esa persona –hombre o mujer- que llamamos poeta y en otros tiempos llamaban *vate*: visionario, adivino? ¿que pasa en su cerebro? Pues yo creo que la persona que es poeta posee -o ha desarrollado- una herramienta de *descodificación de datos* con la que, eso que en cualquier persona es *percepción sensorial*, al poeta se le convierte en *percepción mágica*, en *"epifanía"* (Epifanía es un término con el que interpretaba la inspiración literaria, la percepción inspirada, el escritor irlandés James Joice, el famoso autor de *Ulises*, ese novela de más de mil páginas que desarrolla un solo día de la vida del protagonista). Quizás esta revelación (o esta epifanía) que se da en los poetas se deba a una especial interacción, o armonización, o sincronía, de las funciones neurológicas, entre estas tres zonas del cerebro: la del *lóbulo prefrontal derecho*, que es -como ya he dicho- imaginativa y creativa, la cual en sincronía con la zona emocional, la del *sistema límbico* , activa la *intuición*, esa *corazonada* de la que concluyó el *Principito* de Saint- Exúpery que "no conocemos sino con el corazón", y que, también en sincronía perfecta con el *lóbulo prefrontal izquierdo*, la zona del lenguaje, la

"descubre" y la construye con palabras. Por eso afirmó el filósofo Kierkegaard que "la realidad no existe, que la construimos con nuestras palabras".

Y así es como los poetas perciben la realidad que se le oferta a sus sentidos: no la perciben simplemente como *realidad sensible,* sino que la perciben y la vivencian como *realidad poética,* es decir: como algo que se le revela en una intuición: con asombro, con fascinación, como un hallazgo personal que le crea una relación iluminosa con la realidad descubierta, manifestándosele aspectos, sentidos y posibilidades que se escapan a la mirada habitual... Eso es "epifanía".

La palabra poeta y poesía, derivan escatológicamente del verbo griego *"poieo"*, que significa *construir* creativamente, *reificar* (es un término de la filósofa alemana Anna Harend que significa llevar una idea a la realidad, como *edificar* un pensamiento, o una sensación o una emoción). *Por* eso cuando el poeta Juan Ramón, en su poema a la Inteligencia -a la diosa Inteligencia- le reza para que le dé el nombre de las cosas: *"Inteligencia,/ dame el nombre exacto/ de las cosas,/ Que mi*

palabra sea la cosa misma, creada por mi alma nuevamente". Se está refiriendo a dos realidades: a la cosa misma que, de alguna manera, todos conocemos, gracias a esas funciones automáticas del cerebro, y a la nueva creación de la cosa, hecha "mágicamente" de sensación, intuición, pensamiento, emoción, envueltos de ritmo musical y de misterio, que rebosan en la palabra poética, igual que el agua rebosa, fresca y pura, de su primera fuente.

Y no es otra cosa lo que nos viene a enseñar el libro más importante y más genial de nuestra lengua, el Quijote: que hay muchos modos distintos de mirar la realidad y no sólo la mirada convencional y rutinaria con la que cada día vamos saliendo al paso de la vida y de las cosas, y miramos a los demás seres de la existencia. Ya que he citado a Don Quijote, voy a leer otro soneto, de mi librito de sonetos para Julia:

CABALLERO ANDANTE

Me he soñado jinete y con espada,
caballero de locas andaduras.

Pensaba en ti, corriendo lasllanuras,
cabalgando por hondas hondonadas.
No eran glorias en mi sueño ansiadas:
anhelaba tu amor, tu compañía,
tu fiel regazo tras mis correrías,
tus besos y el calor de tu mirada.

Así voy con mis sueños. No es que crea
que en mí Quijano el Bueno cobra vida,
ni que soñando alivie mis heridas…

Sólo quisiera ser cual tú me veas,
que me abrace tu abrazo en mi partida,
pensando en ti, mi dulce Dulcinea.

Hay un pensamiento del poeta Gabriel Celaya que viene a decir que necesitamos la poesía con el misma hambre con que necesitamos "el pan de cada día". Ne cesitamos, como el pan de cada día, palabras salidas del alma, de las intuiciones del espíritu; palabras que construyan realidades paralelas, con las que comprender, purificar, regenerar y sublimar *"la cosa misma"*, rescatándola de la herrumbre y la rutina de la

cotidianidad.

Que cuando digan la palabra *flor* no se reduzcan a señalarla, sino que haga brotar la flor en el poema. Y lo mismo cuando diga la palabra amor, o la palabra hijo, o la palabra pena, o la palabra Dios. *"Cada vez que se dice, por vez primera, una palabra/ se ensancha el mundo conocido"*, escribió el poeta Luis Rosales. Y *"cada vez que digo una palabra/ se hace un milagro"*, *"y cuando digo la palabra envidia/ el mundo amarillea"*, *"y al pronunciar la palabra azucena/ se va abriendo una flor"*. También lo expresa así mi amiga poeta, Isabel Rodríguez, desde ese *"pozo sin fin de mis palabras"* -dice en uno de sus versos- , cuando confiesa: *"Yo digo hijo hablando en castellano / y siento que me llaman / mil hijos desde el vientre de los tiempos"*.

Leí una vez un poema de Samuel Taylor Coleridge, poeta y filósofo ingles del XVIII, que describe a un hombre que va por un camino luminoso, bordeado de plantas, árboles y flores, y en su paseo, se le ocurre cortar una rosa de un rosal... De pronto cambia la escena del poema y aparece ese hombre dormido sobre un jergón en un cuartucho inmundo. Comprende que todo ha sido un

sueño. Pero cuando se vuelve para seguir durmiendo, encuentra sobre el cajón que le servía de mesilla, que está allí la rosa, la misma rosa que acababa de cortar en el sueño.

Así es la poesía. Un poema se lee como si fuera un sueño, una fantasía pasajera, pero que nos deja sus rosas aromando nuestra vida real, y dándonos una razón para vivirla.

No es solo el arte, como suele definirse, "percepción de lo bello". Es, sobre todo, conmoción espiritual y vital, transformación interior, gracias a esa epifanía: al encuentro con ese *otro rostro de las cosas* que ven los poetas y que nosotros no conseguimos ver con lamirada ordinaria y desvaída de cada día.

Tal vez recordéis un cuadro del pintor belga René Magritte, un cuadro misterioso, de inspiración surrealista, que representa una puerta a la que se le ha hecho un recorte en su parte media, como un agujero, a través del cual se puede ver lo que hay al otro lado, al exterior, más allá de la puerta

cerrada. Lo que se ve es un árbol y una casa. Es como si nos revelara que es posible ver, entrever, vislumbrar y descubrir lo invisible, lo que está más allá del límite de nuestra percepción.

Esta era la convicción del viejo maestro Aristóteles, cuando afirmó que la finalidad del artista consiste en *dar cuerpo a la esencia oculta de las cosas, no en copiar su apariencia.* (El artista como creador de esencias, o como creador de "ideas": la etimología de la palabra *idea* es el lexema griego *eidos,* que significa *imagen,* imagen esencial o primigenia. Y la palabra es una imagen lo mismo que la pintura diseñada en un lienzo o la imagen esculpida en una estatua de bronce). Lo que viene a concluir en que la verdadera mirada, la más lúcida es siempre la mirada interior.

Y me recuerda algo que le leí a Ortega y Gasset en sus *Estudios sobre el amor.* Venía a decir, más o menos (cito de memoria) que *la gente piensa que el amor de las personas enamoradas es ciego. Y no es ciego; es lúcido, porque ve más allá de lo que perciben los sentidos, nos abre a lo que la visión superficial y habituada no ve.*

Me quedo pensando, frente a esta obra de Magritte, que así es la mirada del Amor y también la mirada de la Poesía y la mirada del Arte. Y que el arte sólo es posible desde el amor, y que el amor es siempre una obra de arte. Y que el amor es lo que hace posible al arte. Para Plinio el Viejo el origen del arte se remontaba a cuando una joven de Corinto, estando enamorada, dibujó sobre la pared el contorno de la sombra de su amado. Y es porque el arte, como la poesía, como todo lo bello y bueno de este mundo, no es sino el intento constante de hacer perdurable el amor..., aunque sea en la sombra. Y quizás sea esto lo que nos puede explicar que Homero fuera ciego y Bethoveen sordo, y de que los dioses *Eros* y *Psyche* de la mitología solo pudieran consumar su amor en la oscuridad...

El escritor uruguayo Eduardo Galeano nos cuenta haber conocido a un pintor de prodigioso talento, en un lugar de Venezuela, quien por su escasísima educación primaria apenas sabía escribir su nombre. Los colores de sus cuadros, enfatizaba Galeano, *harían palidecer de envidia al mismo Arco Iris*; las aves del paraíso volaban por sus lienzos

resplandecientes de colores, sobre bosques de verdores deslumbrantes... La verdad era, explicaba el escritor, que este excelente pintor nunca había salido de su pueblecito de Venezuela, donde la explotación del petróleo había aniquilado todo el color de la vida: era un pueblo sin hierba ni aves, un pueblo de película en blanco y negro. Y argumentaba Galeanoque era un verdadero pintor realista.

Porque la realidad no es sólo la que se ve fuera de nosotros, la que conocemos y padecemos. Que la realidad verdadera es también la que llevamos dentro; es lo quedeseamos, es lo que pensamos que debía ser y lo que queremos que sea... Porque, como terminaba su relato el escritor uruguayo, *dentro de la barriga de este mundo*, proclamaba con su preciosa voz y su entonación uruguaya, *hay otros mundos posibles...* Y así lo sintió también Lola Caballero: *Hasta el polvo improbable /el infinito y minúsculo universo, / habitan en el hueco entrañal / de mi existencia,/ en la mísera piel /de cristal envejecida.*

Voy a leer aquí un poema mío, que después de lo que he estado diciendo sobre lo que es la poesía, va a quedar muy raquítico... El poema es de mi librito *En el amor y el mito, 22 poemas para Julia*.

MUNDOS SECRETOS

"Hay otros mundos, pero están en este..."
Paúl Éluard

Presiento, de otros mundos infiltrados,
la extraña sensación de ignotas tierras
por donde ángeles vagan, los que encierran
mis deseos en luceros nacarados...

Puede que sean mis ojos deslumbrados
o los prodigio de la mente o es la magia
del pensamiento envuelto en la nostalgia
del tiempo de los bosques encantados.

Mientras que alas de arcángeles me rozan,
me deslizo en la senda de los sueños
y accedo a ti preñado del empeño

de posarme en tus labios cual se posan
las mariposas leves en las rosas
a embriagarse de aromas y de ensueños...

Don Ramón del Valle-Inclán, el marqués de Bradomín, poeta con barbas de chivo, clamaba en una de sus versos: *"¿Dónde encontrar esa visión tan pura que hace hermanas las almas y las flores?"*.
Pues para eso están los poetas, esa persona, hombre o mujer, que llamamos "poeta", y que en otros tiempos llamaban *vate*, visionario o adivino, para darnos testimonio de que hay otro plano en la experiencia de vivir, que es el plano del espíritu-, que posibilita la expansión de nuestra pobre y limitada naturaleza humana hacia la luz, la plenitud, la transparencia, la transcendencia... Como lo que se describe en el capítulo X de *Platero y Yo*, *Ángelus*:

"Parece, Platero, mientras suena el Ángelus, que esta vida nuestra pierde su fuerza cotidiana, y que otra fuerza de adentro, más altiva, más constante, y más pura, hace que todo, como en surtidores de gracia, suba a las estrellas, que se encienden ya entre las rosas...".

La poesía es el testimonio del Espíritu, el testimonio de la existencia del otro plano, la otra esfera existencial, la del Espíritu, como posibilidad excelsa del vivir, sin salirnos de la misma vida, tan amenazada, tan rutinaria, tan limitada, tan lamentable a veces, de los seres humanos.

Es el testimonio que el poeta Juan Ramón recibe de la mariposa: quién le iba a decir a ella, cuando era gusano que se arrastraba, y larva encerrada en capullo, que un día se alzaría en vuelo *de lirio en lirio*: "*Platero, mírala: qué delicia verla volar así, pura...*" , "*volando, igual que un alma...*". Y del alma brotó el Verbo: Lo primero fue el *Verbo*, fue la Palabra. La palabra creadora de realidades. Cuando los primeros hablantes miraron al sol, o al árbol o a la serpiente, iban creando realidades nuevas desde aquellas cosas que sus sentidos descubrían... Por eso creo que aquellas primeras palabras fueron poesía: palabras de asombro, de sorpresa, de revelación, de deslumbramiento, de magia, de recreación y reificación de ese universo que primitivos ojos contemplaban. Eso, poesía.

Después, esa palabra original se fue haciendo rutinaria, vulgar y oxidadas por el uso. Y la palabra ordinaria dejó de ser

sorpresa, descubrimiento y creación de realidades... Se ha quedado, en su vulgar uso cotidiano, en repetición de moldes mentales, desgastados, oxidados, degradados y, tantas veces, manipulados.

Por eso es necesaria la palabra poética: una palabra limpia, salida del alma no del cuerpo, que construya realidades paralelas, hechas de sorpresa, descubrimiento, emoción, pensamiento y creación. Marga Ruiz de Roesset, la joven escultora que se enamoró de Juan Ramón, y se suicidó "en un campo de amapolas", decía de Juan Ramón que *llevaba el alma por fuera y el cuerpo por dentro*. Así es un poeta o una poeta: alguien que lleva el alma sobre la piel.

Hay un poema precioso de una canción del argentino Facundo Cabral: "*Sé que la palabra no es el hecho, / pero sí sé que un día / mi padre bajó de la montaña / y dijo unas palabras al oído de mi madre... / Y la incendió de tal manera / que hasta aquí he llegado yo / continuando lo que mi padre / comenzó con algunas palabras.../*

Muchas veces me he preguntado cuál sería el origen ontogenético de la palabra humana... Y llegué a la conclusión de que su origen fue, tal vez, el mismo que el del amor y el de la música: como voz del viento por las cavernas de las almas enamoradas... Y escribí esto sobre el origen de la música, la palabra y el amor:

>Tal vez fuera que un ave preguntase
>lo que era aquella luz de la mañana...
>a lo que respondía la voz del viento
>con el silbo del aire entre las ramas.
>
>Se le unió el rítmico élitro de un grillo
>y el río con el susurro de sus aguas.
>Bramó el mar desde sus simas hondas
>y exhaló por la boca espuma blanca.
>
>Sonó el dulce chasquido de unos besos...
>Y del alma brotaron las palabras...

Todos sabemos que el habla fue, filogenéticamente,

antes que nada, sonido gutural: música del viento en las cavernas... Después se impregnó de inteligencia... Y surgió, maravillosa y radiante, la palabra... Surgió, igual que el nacimiento de Venus de Botichelli, como una perla reluciente, iluminadora, como una flor nueva, aromática y embriagadora. El fruto más perfecto, más nutriente, de la inteligencia. La expresión volátil y gemela del alma humana... Ya dijo Heráclito, el viejísimo filósofo presocrático, que el alma humana es una chispa de la sustancia estelar, una partícula incandescente de las doradas estrellas... Y la palabra también, que es la hermana gemela del alma.

Es curioso que en el idioma Guaraní (se habla en Paraguay y en otras regiones de América) el mismo término verbal que se utiliza para decir "palabra", es el mismo que se utiliza para decir "alma". Palabra y alma son sinónimos. Voy a terminar:

El *drama* humano, el trayecto vital del ser humano en el mundo (la palabra drama viene del verbo griego *Trejo, dramúmai, edramon* que significa eso: trayecto, recorrido) pues ese drama humano o trayecto por la vida se ha

representado muchas veces con la imagen y el símbolo de *el águila y la serpiente*. La serpiente apegada a la tierra, alimentándose de ella, pudriéndose en ella, y el águila levantando el vuelo hacia las altas regiones del espíritu. Y nosotros podemos elegir dónde queremos habitar: no podemos separarnos de la tierra porque nuestros pies seguirán arrastrándose por ella.

Los antiguos romanos, cuando quisieron nombrar al ser humano, hombre o mujer, a ese ser vivo que camina erguido, lo llamaron homo, que deriva de *humus,* que significa *tierra*: el hombre es el que procede de la tierra y permanece en ella. Pero en la civilización anterior, en la Grecia clásica, le pusieron por nombre, ántropos, que significa *el que levanta la vista hacia lo alto*. Nosotros podemos elegir cómo queremos ser durante nuestro trayecto vital, homo o ántropos, serpiente o águila...

Y con esto cito por última vez a Juan Ramón en una carta que le escribe a Louise Grimm (un idílico amor imposible y lejano): "*Hay que desengañarse, la única vida es la del espíritu; todo lo demás no vale la pena*"

Para terminar este acto, vuelvo al Quijote que es el Buque Insignia, o la Nave Capitana, de toda la literatura española (además que nuestro Miguel de Cervanes era también poeta).

Hay en el Quijote un pasaje que me gusta especialmente, por las personas que intervienen y por las peripecias del relato: es el pasaje de la Venta, donde aparece un personaje secundario, la hija del ventero ("de muy buen parecer", como la describe el texto) de la que Cervantes dice una frase que la envuelve de encanto y de misterio: *"La hija callaba, y, de vez en cuando, se sonreía".* Este talante, silencioso y recatado, meditativo y afable, sonriente y serio, es el que he ido percibiendo durante la charla, reflejado en vosotros, en cada uno de vuestros rostros -también "de muy buen parecer"- y es lo que me lleva a ofreceros, a D. Antonio García Uceda, representante de la Fundación, por supuesto a Lola caballero y a Fernando Sánchez Mayo, y a todos y cada uno de los amigos aquí presentes, a quienes antes ya eran amigos y a quienes los sois desde ahora, mi agradecimiento, usando las mismas palabras del lenguaje de caballero, que

pronunció Don Quijote al abandonar la venta:
> "No me caerán de la memoria
> las mercedes
> que en este castillo
> me habéis fecho".

Fernando Jiménez Hernández-Pinzón

POEMAS DE FERNANDO JIMÉNEZ

EN LA VOZ DE LOS POETAS

LOLA CABALLERO

Y FERNANDO SÁNCHEZ MAYO

EL PRECIO DEL AMOR

¡Oh llama de amor viva
que tiernamente hieres
de mi alma su más profundo centro...!

<div align="right"><i>San Juan de la Cruz</i></div>

La luz tiene su precio, y no se paga
solo con alumbrarla y deslumbrarse.
Es luz en el amor enamorarse
y, fuego que se enciende y que se apaga.

Tiene el amor su precio: Me rogabas
el pago de mi deuda con usura.

Te fui pagando en monedas de locura
y el precio de mi amor se devaluaba...
¿Hay precio que al amor pueda pedirse?
¿Dónde arde el fuego que devora y prende
la zarza de Abraham sin consumirse?

Si está la noche oscura, ¿quien la enciende?
Si se apaga la hoguera, ¿quién lo aviva?
¡Deseo abrasarte en llamas de amor vivas!

(Del libro:"En el Amor y el Mito. Sonetos para Julia")

TU ERES LA CASA

Qué magia de la lluvia en mi ventana...
Se deslizan sus ríos por los cristales y
veo palomas huir de sus raudales
en el sopor azul de esta mañana.

Te estoy mirando al despertar. Tempranas
vuelan tus manos por la casa, iguales
que las abejas cuidan sus panales
y cantan su alborozo las campanas.

Tú eres la casa, el hogar, la fuente,
el descanso, el cuidado, la faena,
el agua fresca y la llama ardiente.

Quiero robar la miel de tu colmena,
que solo tu dulzura me alimente...
que sea el amor manando por mis venas.

(Del libro:"En el Amor y el Mito. Sonetos para Julia)

FLORA

Para una amiga, en lejanía

Quise hacerte un soneto, dulce Flora,
donde aflore la flor de tu dulzura
donde exhale la esencia que perdura
de ti, cerezo en flor, perfumadora.

Te estoy pensando casi en cada hora
me pesa a ti la alforja en mi andadura,
florido estoy de ti con la flor pura
que embriagado me tiene seductora.

Quise hacerte un soneto, ya lo tienes,
quise decirte, Flora, qué de bienes
el haberte encontrado me ha traído.
Me alejo, Flora, ahora que tú vienes,
pero queda prendida entre mis sienes
la flor que de ti, Flora, ha florecido.

(Del libro :"La voz del viento")

Fernando Jiménez Hernández-Pinzón

PARA MI HIJA JULIA, AL CUMPLIR SUS QUINCE AÑOS

Qué cerca todavía
(y lejanísimas)
aquellas primaveras
de tu primera infancia...

Y los largos veranos,
tendidos en la arena
de tu niñez, tan cálidos,
calidecen aún
las inmensas orillas
serenadas
de mis recuerdos
una vez más reverdecidos .

La misma luz de Vallellano,
atardecida entre los árboles
que tapizan, como entonces,

en alternante verdor
nuestras ventanas...

El mar de plomo y plata,
o de turquesa y esmeralda,
tras de las tibias dunas
de aquel sol deslumbrado
en los atardeceres de Matalascañas...
Cuando tu extendías alborozadamente
el tierno ramal de tu brazo
para atrapar la Luna
y albergarla, cautiva,
en el hueco tibio,
entre los pétalos de tu mano...

Los incendiados cielos de amaneceres
sobre las secas cortezas
de olivos olvidados
en Olimar de Mijas,
donde el viento suave de tu voz
susurraba en mi oído
(y aún escucho su eco estremecido)

su anhelante mensaje:
"tu eres mi papi sólo"...,
y soñábamos, juntos, en volar
como temerarias gaviotas marineras
por entre las cercanas montañas,
las que abrigaban en su abrazo
el calor de nuestro hogar.

Aquellas Navidades
de tu inocencia recién estrenada,
con el Papá Noel diluyéndose,
lo mismo que la lluvia,
en la humedad de los cristales,
y sorprendiendo de rosas y de gozo
tus luminosos despertares,
cuando acudías insaciable
a nuestra cama grande, hasta agotar
entre las alas blancas de las sábanas
el vuelo de tus ansias
y de tus juegos interminables...,
terminados siempre
con la ternura derrochada

de tu dulcísimo llanto.

Y los Reyes Magos
filmando, sigilosos,
el hechizo de tu sueño,
inundando de magia
la sorpresa,
cada nuevo año renovada,
de paquetes multicolores
esparcidos por la terraza.
¿Y de aquel "angelito" transparente,
hecho de sueños
y milagros matinales,
que rondaba tu cama
cada noche, te acuerdas?...
Sobrecogía de encanto
tus ojos asombrados
al despertar cada mañana
con el rumor de una dicha
rebosante, atisbada
bajo la ternura de tu almohada.

Ya volaron,
como aves presurosas,
la ingravidez de tantas estaciones
sucesivas...y hoy estás aquí,
recién nacida, tú misma,
cubriendo con un velo ese ayer
maravillosamente diluido
en la esbeltez de espiga
y de palmera
de tus estrenados quince años...

Los mismos quince años que yo tuve
cuando, en los días de aquel otoño
evanecido, levanté el vuelo,
como ave indecisa, aventurera,
hacia fantasmagóricas idealidades...
Y abandoné el dulce nido para siempre
Los mismos quince años
en los que tu ahora floreces
y en los que yo, en ti,
temblorosamente, me reencuentro.

A MI HIJA ADOLESCENTE

"Porque tu me enseñaste la ternura"
(NERUDA)

No sé cómo es posible no haber antes sabido
que los años se pasan, al igual que las aves
veloces, en un incierto cielo de amarillos,
y azules, de púrpuras sangrientos, de rosas,
de verdes sosegados y de inquietantes nubes
grises, tal vez de rojo ennegrecido, flotando
sobre la grieta abierta de mi negra nostalgia.

Y seguirán cayendo los largos aguaceros
sobre el asombro fértil de tus ojos de niña,
donde quizás no queda ni un rastro de inocencia,
perdida entre los bosques
de los años gastados...

El cielo, semejando un baile de arlequines,

untará de colores el mar de tus lucientes
pupilas.

Y yo ya no estaré. Pero tu sabes
que la luz de mi dicha prenderá con fulgores
las estrellas errantes.
Y en las tardes azules
las cigüeñas de otoño
cruzarán por tus cielos
arrastrando añoranzas.

Mientras tornen las lluvias
y limpien los cristales
del musgo del recuerdo...

HOMBRE-UNIVERSO

(A mi padre)

A ti te llamo, a ti, hombre-universo.
Tú que libras la paz y las batallas,
tú que cantas amor aún cuando callas
y destilas calor en cada verso.

Te estoy llamando a ti, curvado y terso
irreparablemente humano, que hallas
razón de amor por las desnudas playas
lección de paz del vendaval y el cierzo.

Viéndote estoy crecer. Contigo exclamo
-oh verde tronco, oh retoñada rama-
hijo de lodazal de cieno y lamo;
Hombre-universo solo, a ti te llamo.
Se ha apagado la voz. El mar no brama.
La noche está cerrada...Y yo te amo.

(Del libro: "La voz del viento")

CON LOS ÁRBOLES

Conviví con los árboles
desde mi primer sueño...
Sus cabezas, rasando mis ventanas,
supieron mis secretos.

Cuántas veces, susurro
de sus hojas, me acunaron;
a veces me durmieron.
Me dieron sus caricia
y también su alimento...

A su sombra, he llorado.
Sobre sus troncos tersos
he grabado los nombres...
desde mi amor primero.

Mis pasos peregrinos,

sobre el dorado seco

de sus hojas de otoño,

supieron el sendero;

y en el cobijo tierno

de sus brazos,

tantas veces abrigaron

mi invierno.

Algún día, el cielo verde de sus ramas

me aupará hasta mi cielo,

mientras que por sus húmedas raíces

se hará savia mi cuerpo.

Quizás ellos me sigan recordando

como yo los recuerdo.

Y quizás la luz filtre mi voz

entre sus hojas,

cuando ya me haya muerto.

(Del libro:"Mirándome a los ojos")

YA NO ES AYER

Como si sostuviera con dos dedos
un pequeño retal del pensamiento, arrancado
de la textura monótona,
deslucida y desgastada
de mi propio lenguaje,
puro pan cotidiano,
y lo hundiera en el caldero hirviendo
de la mente
y lo sacara teñido de de añil tangerino
o tingitano,
o de escarlata…,

así habría cogido entre las manos
el viejo reloj de arena
de la vida,
y le habría dado la vuelta
para que el cúmulo de arena de mis años quedara
dispuesto por encima
de las que hasta el momento menguan

en escasas y últimas arenillas pálidas,
o como si Hércules (arriba)
luchara con la Muerte (abajo),
o como si el perro Cerbero estuviera apostado
todavía
a las puertas, guardándolas,
del Averno,
 y dejara escapar los espíritus
allí prisioneros,
de la Nada a la Vida luminosa
de un día claro
y dorado en la mañana,
bajo la lluvia de oro limpio
de Dánae,
que inmortalizó Tiziano,

o como si la sangre de Abraham,
de Isaac y de Jacob
corriera en rojo enloquecido
por mis venas,
o como Palas Atenea,
nacida sin madre humana

ni divina,
que brotó armada hasta los dientes,
lanza en ristre,
del cerebro del padre,
Padre de todos,
Zeus, Theos,
o Dios de los ejércitos,

o así como el pequeño templo de Niké,
enclavado en la alta roca
de la Acrópolis,
a la derecha según como se sale
de los Propileos de Mnesikles,
donde la diosa,
Victoria para los romanos,
aparece sin alas, Niké Apteros,
a fin de que nunca la victoria pudiera,
volando,
alejarse de Atenas…

Un sueño. El sueño de cualquiera,
el de José

a quien apedrearon, "ahí viene el soñador",
cuenta la Biblia,
o el del Faraón de los egipcios,
o el sueño de la Sibila de Cumas
o el de la sacerdotisa délfica,
o el de la pesadilla espeluznante de Alberto Durero
en su horrible grabado
"Enterrado en vida", lo titula,
o el de Perseo,
héroe de la Verdad y la Sapientia,
con sus sandalias aladas
y la túnica de la invisibilidad…,
o el de quienquiera que sea, que emerge
de profundidades inexploradas
de esa nuez gigante de la atropogénesis,
a la que llamamos cerebro,
igual que un océano subterráneo
que inundara la mente
o la consciencia,
generando la inspiración creativa
o la locura,

que viene a ser lo mismo,
en ese mundo universal del sueño,
donde convergen las razas
y las naciones de todos los tiempos
en un jeroglífico, escritura sagrada,
o un lenguaje común,
el de los niños de hoy,
y de los ancianos,
y el de los muertos de hace diez mil años...

Me sumerjo en el sueño
(igual que el pez se pierde
en las aguas oscuras
hasta sus fondos)
por sus largas escalas de recuerdos.
Y veo gente que están,
y no estuvieron,
 que andan desvaídas
en sombras fantasmales,
junto a una vieja casa,
que hoy no existe ya,

donde anidaron
los años de mi olvidada infancia…
El naranjo que cruzo,
al llegar a mi casa, por el parque,
sostiene ya azahares en sus brazos
y aromas por las hojas
cuando el austro las sopla.

El naranjo, naranja de color,
verde también y blanco florecido,
seguirá aquí, mañana tras mañana,
testigo para siempre,
en los días de mi ausencia,
cuando cualquiera cruce por mi puerta,
pisando las que fueron mis pisadas
y las flores caídas,
los blancos azahares.
Las palabras estallan
derribando prisiones,
presas y diques,
la palabra que provoca aluviones,
abriendo minas

de tesoros ocultos…

"El Tiempo que galopa, le dijo a Orlando

la Rosalinda de Shakespeare,

o como un ladrón al patíbulo,

que aunque vaya todo lo lentamente

que sus pies puedan llevarle,

sabe que muy pronto,

allí estará".

Mientras que yo,

sintiéndome ahogado

en los pozos dimensionales del tiempo

y del espacio,

pero iluminado como Asclepio

por el relámpago de Zeus,

sostengo entre las manos

el viejo reloj

de acumuladas arenas de los eternos mares

para darle,

un año más, la vuelta,

esperando el regreso de los dioses…

(Del libro "esperando el regreso de los dioses")

Fernando Jiménez Hernández-Pinzón

LOLA CABALLERO LÓPEZ

Nacida en El Viso de los Pedroches, Córdoba, 1957. Desde muy joven sintió una predilección por la literatura, la filosofía, el "corazón humano y sus luchas interiores", y ello le llevó a estudiar Psicología Clínica.

A la edad de 13 años empezó a interesarse por la poesía, participando en lecturas programadas en los distintos centros donde cursó sus estudios. En aquellos años empezó a leer intensamente Walt Whitman, León Felipe, Herman Hesse, Antonio Machado, García Lorca, buscando un "espacio pequeño, una habitación pequeña, con una mesa y silla pequeña", donde el mundo de la autora "se ampliaba", con "vivencias, pensamientos, soledades que fueron creando en no sé qué lugar de mi cerebro una especie de necesidad, catarsis, escribir sentimientos, deseos, miedos, comunicarme con los demás a través de las palabras. El verbo que me aproxima a otros mundos, crea en mí alianzas de paz, es mi salvoconducto en la lucha", afirma la poeta cordobesa.

La autora ha escritos varios libros inéditos, entre los que

destacan "El Disfraz Perfecto", " El Invitado", "Desde el rincón y un flexo encendido", "La Veleta " y "Exilio". "Cuando estoy sola y miro mis escritos-asegura- siento que forman una unidad, y aunque tengan títulos diferentes son partículas de un todo". Su último libro, "Ser poeta", está publicado en la ed. Amazón, en colaboración con Fernando Sánchez Mayo y Fernando Jiménez H.-Pinzón.

Lola Caballero ha publicado su obra en revistas de poesía y literatura de la Asociación Nueva Poesía, a la que pertenece, así como en otras publicaciones literarias. Pertenece a la Unión Nacional de Escritores de España.

FERNANDO SÁNCHEZ MAYO

Nace en Córdoba. Es Licenciado en Filosofía y Letras en la especialidad de Filología Inglesa. Trabaja en la enseñanza como Profesor de Inglés. Ha participado en numerosas revistas como Huellas, Mediterránea, Coherencia, Arcángel San Rafael, Suspiro de Artemisa, etc. Sus guiones cortos Los Niños de Lorca y La Cajita de Enea fueron premiados por la Consejería de Cultura de la Junta de Andalucía. Ha participado también en el IV y V Cuaderno de Profesores Poetas de Segovia. Su poema En el Espejo perteneciente al libro El alma en los Ojos fue seleccionado en Anónimos de Cosmopoética y distribuido en octavillas por la ciudad de Córdoba. Este mismo poema fue seleccionado por ANUESCA para el VII Encuentro de Poetas de toda España en El Campello (Alicante). Ha dirigido varios talleres de Creación Literaria. Es miembro del Ateneo de Córdoba. Ha dado recitales de su obra poética en numerosos lugares.

Poesía publicada: Acrotera Etrusca. (Plaquette en la col. Plata. Sociedad de Plateros). Córdoba 2006, El Alma en los Ojos. (Col. Ataurique) Córdoba 2007, Mácula Lútea. (Papeles de Le Rumeur Ediciones) Peñarroya-Pueblonuevo 2009, Poemas.

Ediciones depapel. Sobre literatura nº 2, Poemas para un Instante. (100 Haikus para entretenerse) Publicado por la Ediciones depapel. 2010, Al pie

de tus renglones. Publicado por la Asociación Cultural Ciudad de Peñarroya-Pueblonuevo. 2010 y Tácticas interiores. Publicado en la colección Manantial por el área de Cultura del Excmo. Ayuntamiento de Priego. Córdoba. 2011. En 2018 ha publicado "Todo es un instante", editado por la ed.Huerga y Fierro y presentado y presentado por el CAL (Centro Andaluz de las Letras, de la Consejería de Cultura de la Junta de Andalucia) como acto inaugural del ciclo "Letras Capitales". Su último libroe, SER POETA, está escrito en colaboración con los poetas Lola Caballero López y Fernando Jiménez H.-Pinzón, y publicado por la ed. Amazón

www.ingramcontent.com/pod-product-compliance
Lightning Source LLC
Chambersburg PA
CBHW021500210526
45463CB00002B/823